M. A. BLANCHARD

—

ABÉCÉDAIRE

DES

ARTS ÉT MÉTIERS

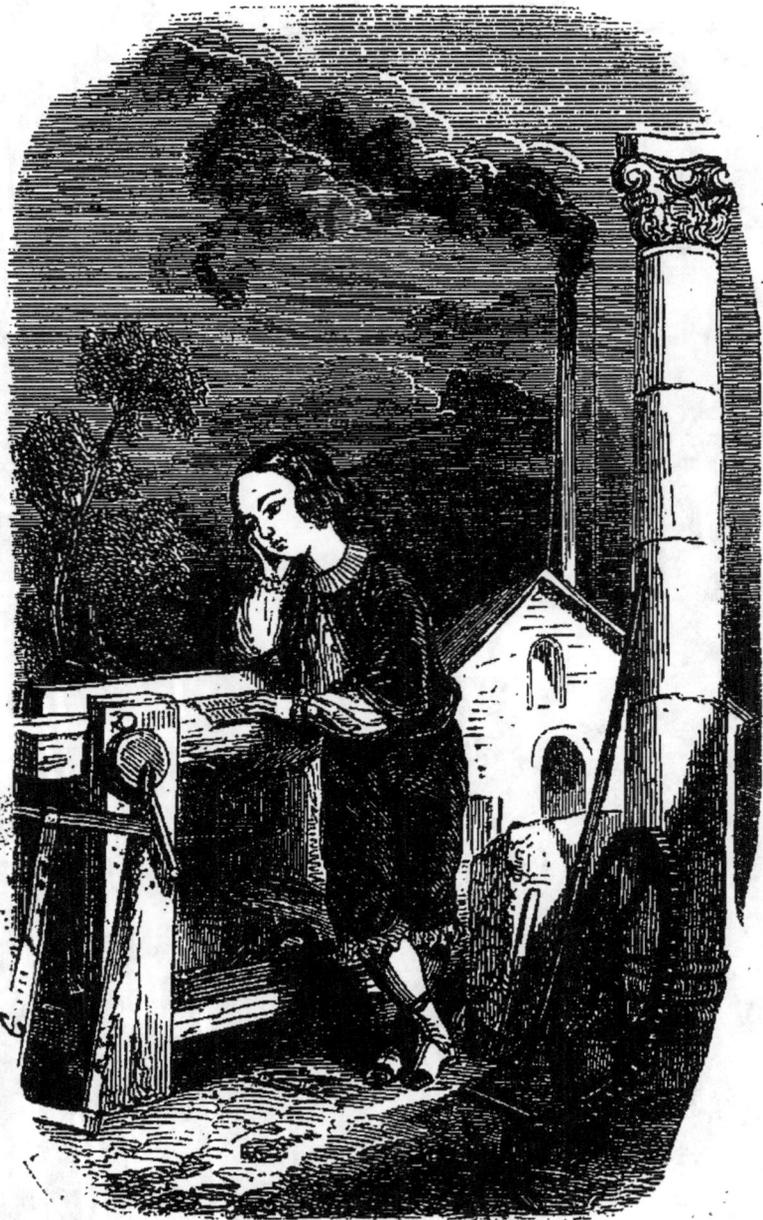

ABÉCÉDAIRE

DES

ARTS ET MÉTIERS

ILLUSTRÉ

PAR

M. A. BLANCHARD

PARIS

FONTENEY ET PELTIER, LIBRAIRES,

28, RUE DE CONDÉ.

1863

G.

A B C

D E F

G H I J

K L M

N O P

Q R S

T U V

X Y Z

ALPHABET EN CARACTÈRE ROMAIN

a b c d e

f g h i j

k l m n o

p q r s t

u v x y z

ALPHABET EN CARACTÈRE ITALIQUE.

a	*b*	*c*	*d*	*e*
f	*g*	*h*	*i*	*j*
k	*l*	*m*	*n*	*o*
p	*q*	*r*	*s*	*t*
u	*v*	*x*	*y*	*z*

VOYELLES.

a	e	i	o	u	y
à	é	è	«	«	«
â	ê	î	ô	û	«
	æ	œ	œ	œ	

an in on un oi eu ou

MAJUSCULES ILLUSTRÉES.

ba	be	bi	bo	bu
ca	ce	ci	co	cu
da	de	di	do	du
fa	fe	fi	fo	fu
ga	ge	gi	go	gu
ha	he	hi	ho	hu
ja	je	ji	jo	ju
ka	ke	ki	ko	ku
la	le	li	lo	lu

ma	me	mi	mo	mu
na	ne	ni	no	nu
pa	pe	pi	po	pu
qua	que	qui	quo	qu
ra	re	ri	ro	ru
sa	se	si	so	su
ta	te	ti	to	tu
va	ve	vi	vo	vu
xa	xe	xi	xo	xu
za	ze	zi	zo	zu

Le, la, les, mon, ma, mes, ton, ta, tes, son, sa, ses, un, une, notre, votre, nous, vous, moi, toi, nos, vos, lui, leur, ce, cet, ces, je, tu, il, elle, eux, plus, bien, très, fort, à, au, aux, de, du, des, dans, pour, car, mais, ni, trop.

SYLLABES.

Mon pa pa, ma ma man.

Mon frè re et ma sœur.

Le bon jour du ma tin.

A la nuit bon soir.

A près cou cher som meil.

Le rê ve de l'en fant.

Les é pis du champ de blé.

Le ra ma ge de l'oi seau.

Les a boie ments du chien.

La mai son de mon pè re.

Le châ teau de mon on cle.

La ro se du jar din.

La voi le du ba teau.

Le bord fleu ri de l'eau.

Le pa na che des ar bres.

Le chant du ros si gnol.

La char man te prai rie.

Le beau pe tit ruis seau.

La gen til le ber gè re.

Les bœufs, les mou tons.

Les plai nes, les val lons,

Les pois sons dans la mer.

Les mé taux dans la ter re.

Le bon Dieu dans le Ciel.

A gen til le fil le,

A beau pe tit gar çon,

Dou ce ré com pen se.

Au pau vre hon teux,

De l'en fant gé né reux,

La ri che au mô ne.

La beau té de l'â me.

La pu re té du cœur.

Dans le mal heur, es poir.

Dans les pei nes, cou ra ge.

Dou ceur, hu ma ni té.

Ré si gna tion, tou jours.

La dou ceur de l'a gneau.

La fé lo nie du chat.

La pa res se de l'â ne.

La for ce du tau reau.

L'or gueil du paon.

La sau va ge rie de l'ours.

Le ba bil du per ro quet.

La beau té du fai san.

La lé gè re té du daim.

La ru se du ser pent.

Les cor nes du bé lier.

Les gros œufs de l'au tru che.

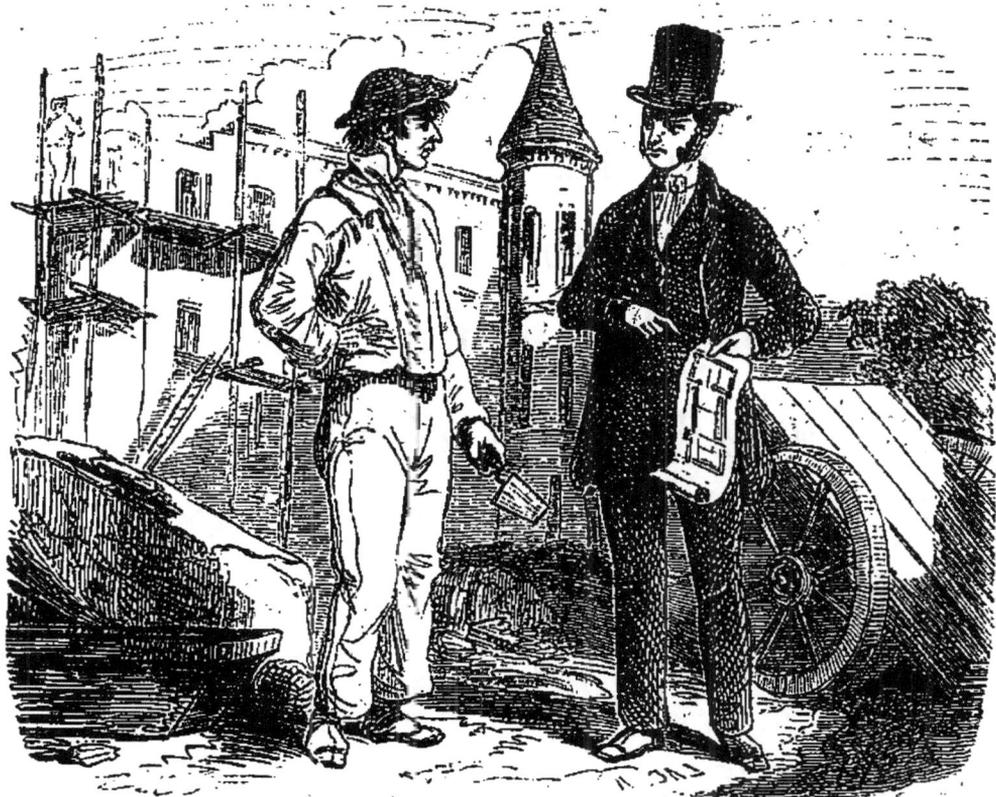

ARCHITECTE.

La nécessité, mère de l'indus-
trie, a enseigné aux hommes l'art
de se construire des demeures.
On chercha d'abord à se garan-

tir des injures de l'air; ce ne fut que longtemps après que l'on imagina d'embellir l'intérieur et l'extérieur des habitations.

L'architecture des Égyptiens était lourde, massive. Les Égyptiens semblent avoir voulu construire pour l'éternité.

Dans leur architecture, les Grecs présentent de beaux modèles d'élégance et de force.

Les Romains ont reçu des Grecs l'architecture et l'ont cultivée avec honneur.

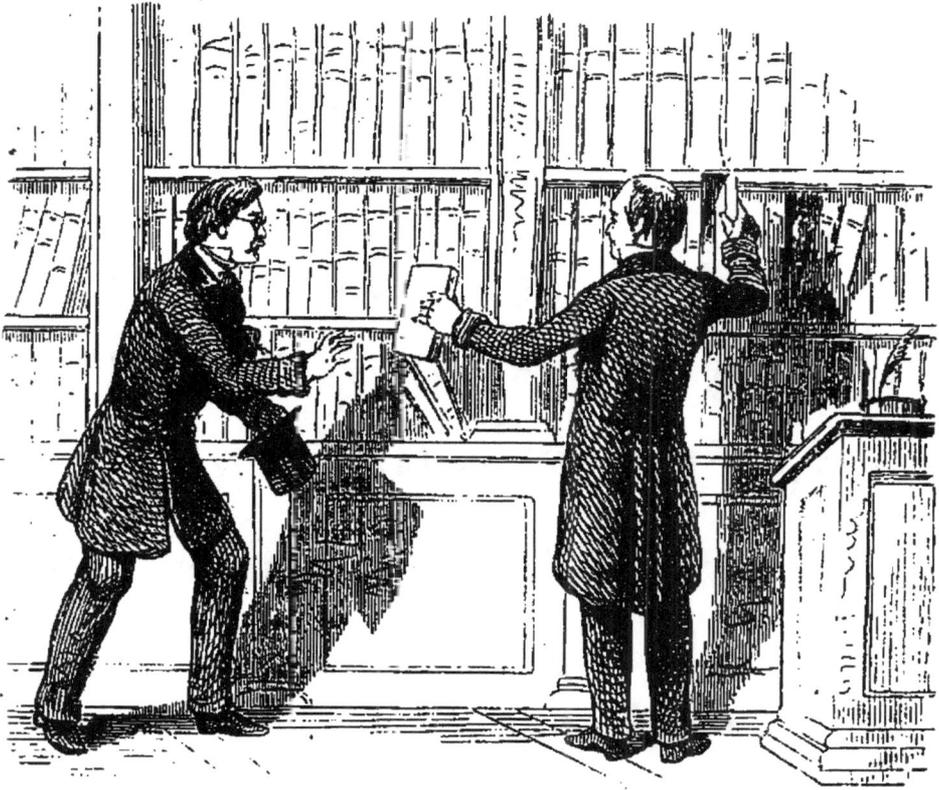

BIBLIOTHÉCAIRE.

Une bibliothèque est le lieu des-
tiné au dépôt des livres. L'usage
des bibliothèques est aussi ancien

que la culture des sciences et des arts.

Les Juifs conservaient dans le Temple le recueil de leurs livres sacrés. Les Chaldéens, les Égyptiens et les Phéniciens firent aussi avec soin de nombreuses collections de livres.

Sur le frontispice de la plus célèbre et de la plus magnifique bibliothèque de l'antiquité, on lisait :

TRÉSOR DE REMÈDES DE L'AME.

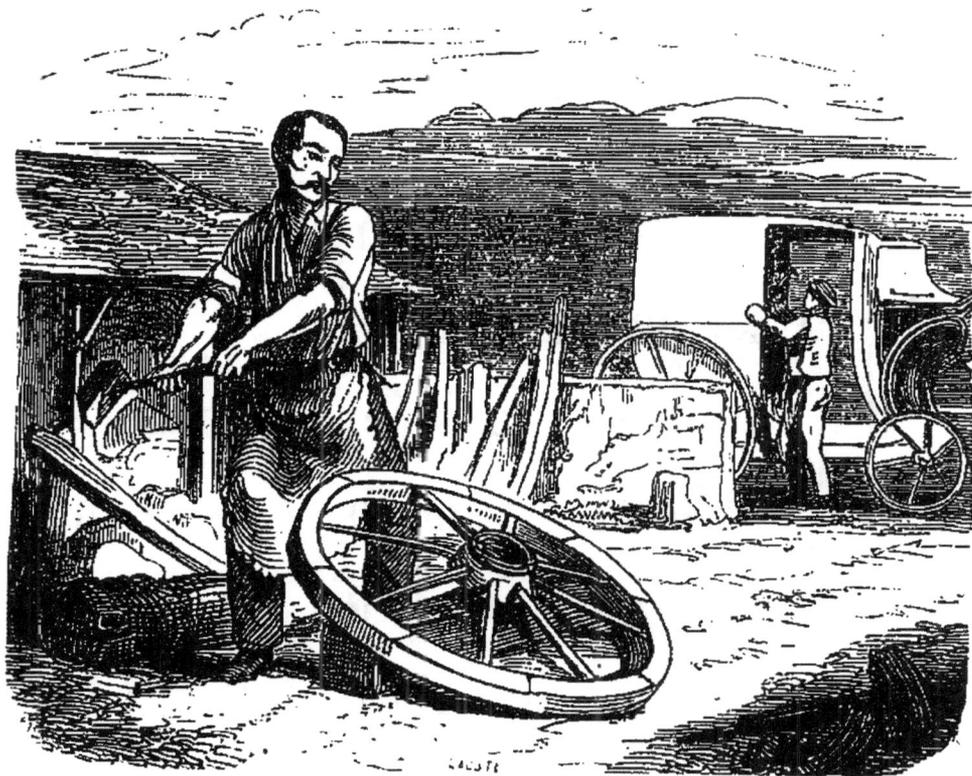

CARROSSIER.

L'invention des voitures remonte à la plus haute antiquité.

Outre les voitures roulantes, les anciens avaient des litières et des chaises à porteur.

Les Romains faisaient traîner les voitures de charge par des chevaux, des mulets.

Le carrosse a été inventé en France. Sous François I^{er}, il n'y en avait que deux : un pour l'usage de la reine, l'autre pour celui de Diane de Poitiers.

Les voitures de notre temps sont devenues aussi commodes que magnifiques; elles ont atteint le plus haut degré de perfection.

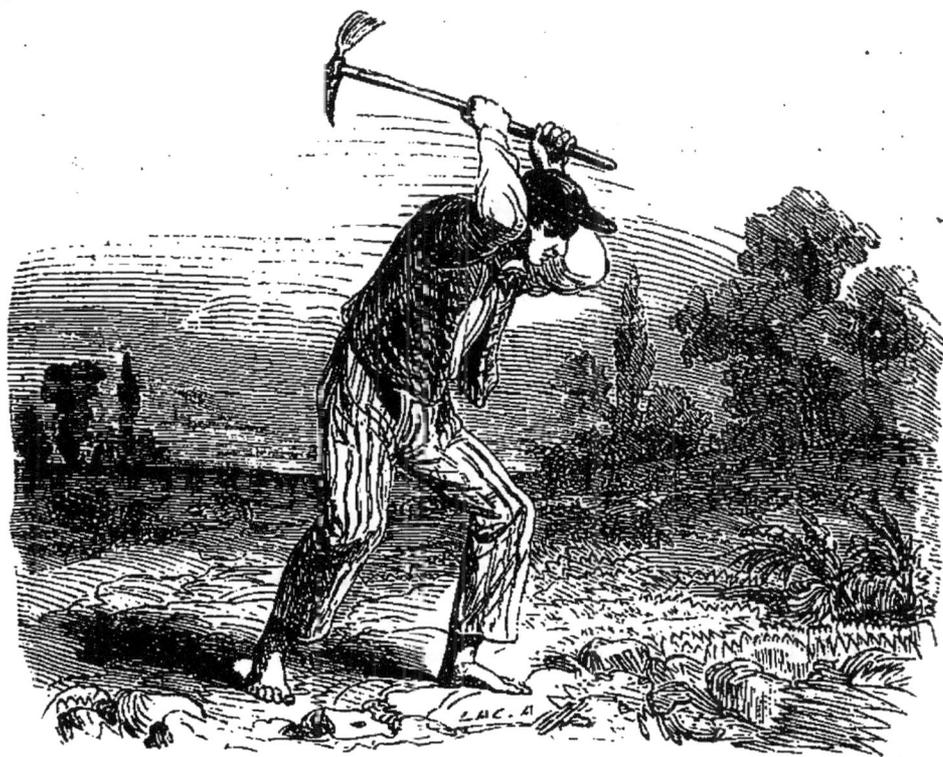

DÉFRICHEUR.

Cet homme armé de sa bêche défriche un terrain inculte.

Au commencement, la terre déserte, abandonnée, était couverte

de ronces, d'épines et de bruyère.
Elle reste ainsi jusqu'à ce que
arrive le cultivateur, le colon qui,
à force de sueurs et de travaux,
arrache ces ronces, ces épines,
bouleverse cette bruyère et, se-
mant le blé, ou plantant la vigne,
donne à cette terre l'abondance
et la fécondité.

Il y a encore en France d'im-
menses landes qui n'attendent que
des bras et les soins du laboureur
pour devenir des plaines fertiles
et donner de superbes moissons.

ÉCRIVAIN.

Pour exprimer leurs idées, les hommes ont commencé par dessiner les images des choses. Pour donner l'idée d'un homme ou d'un

cheval, ils figuraient un homme ou un cheval. Les caractères hiéroglyphiques succédèrent.

Les Grecs reçurent le premier alphabet des Phéniciens, et les premières lettres connues en Europe furent les lettres grecques.

Le bois servit le premier à l'écriture. Les rouleaux, ou d'écorce ou de feuilles d'arbres, vinrent ensuite, et les pierres, les briques et les métaux furent plus tard mis en œuvre.

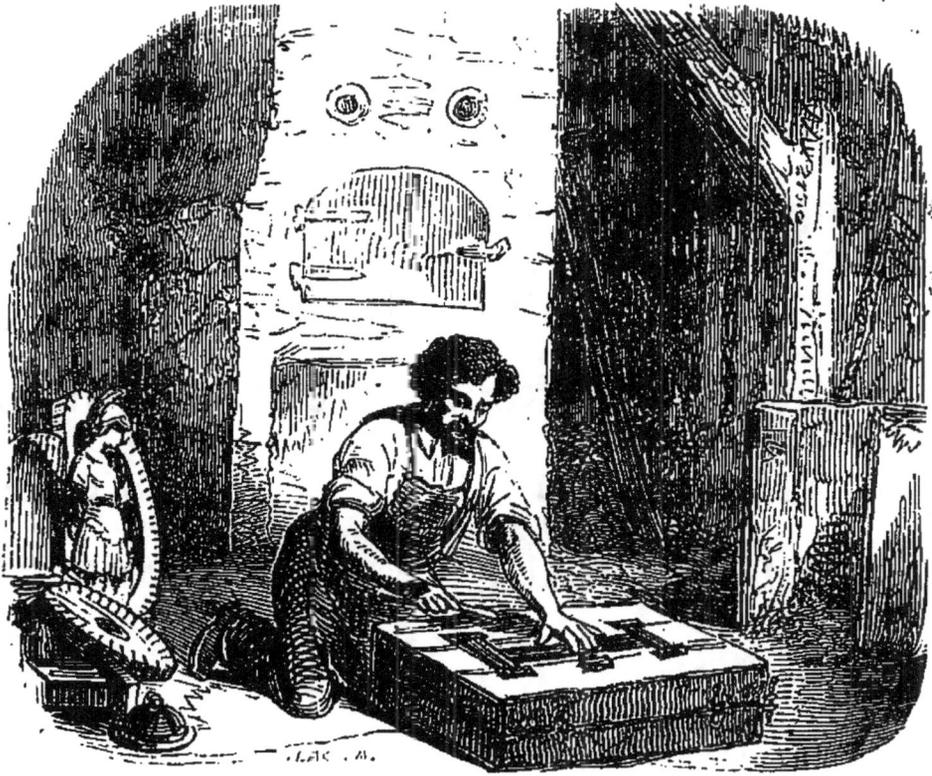

FONDEUR.

Les Égyptiens et les Grecs con-
nurent l'art de fondre les métaux ;
mais ils n'ont jamais fondu que
des ouvrages de médiocre gran-
deur. Le colosse de Rhodes, si

vanté, n'était qu'un composé de pièces rapportées.

Plus habiles que les anciens, nous avons exécuté de très-grands ouvrages d'un seul jet, et nous possédons des statues équestres remarquables.

Nous avons aussi perfectionné la fonte de nos canons. Autrefois on coulait les canons comme on fond les cloches. Maintenant on les coule pleins, massifs, et ensuite on les fore et on les polit à l'intérieur comme à l'extérieur.

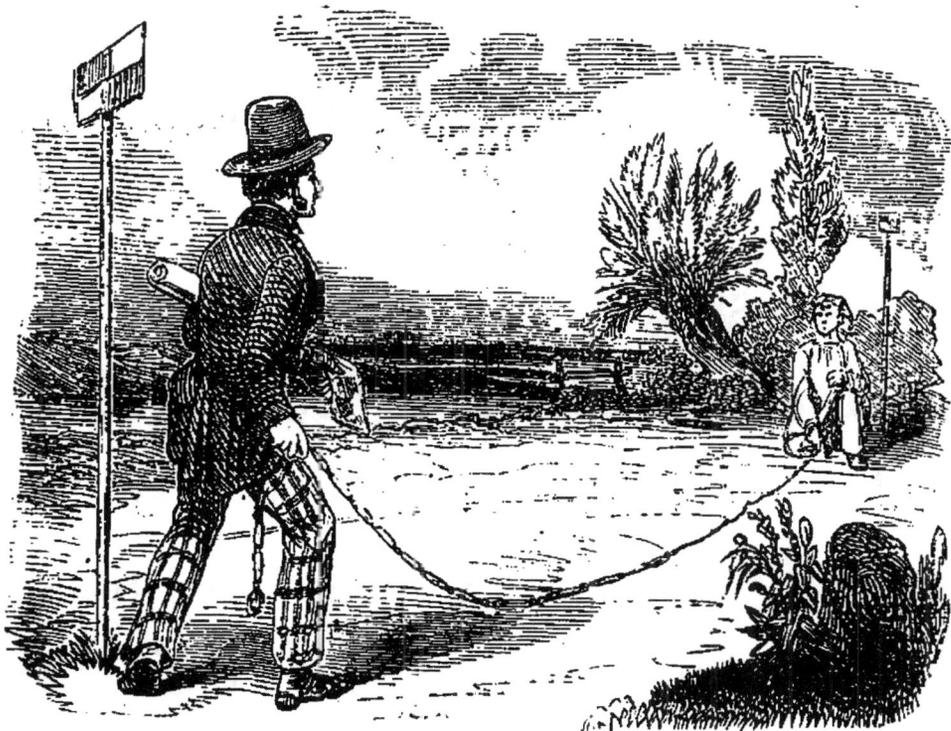

GÉOMÈTRE.

L'Égypte fut le berceau de la géométrie. Thalès porta la géométrie d'Égypte en Grèce. Après lui vint Pythagore, qui ouvrit le premier une école de géométrie.

Enfin Euclide parut; il recueillit avec soin les découvertes de ses prédécesseurs, et en composa un ouvrage qui est venu jusqu'à nous.

Il ne faut pas oublier Archimède, qui, avec ses puissantes machines, enlevait des blocs de pierre et les lançait à des distances considérables.

Avec Descartes, Leibnitz et Newton, la géométrie a fait de nos jours des progrès immenses.

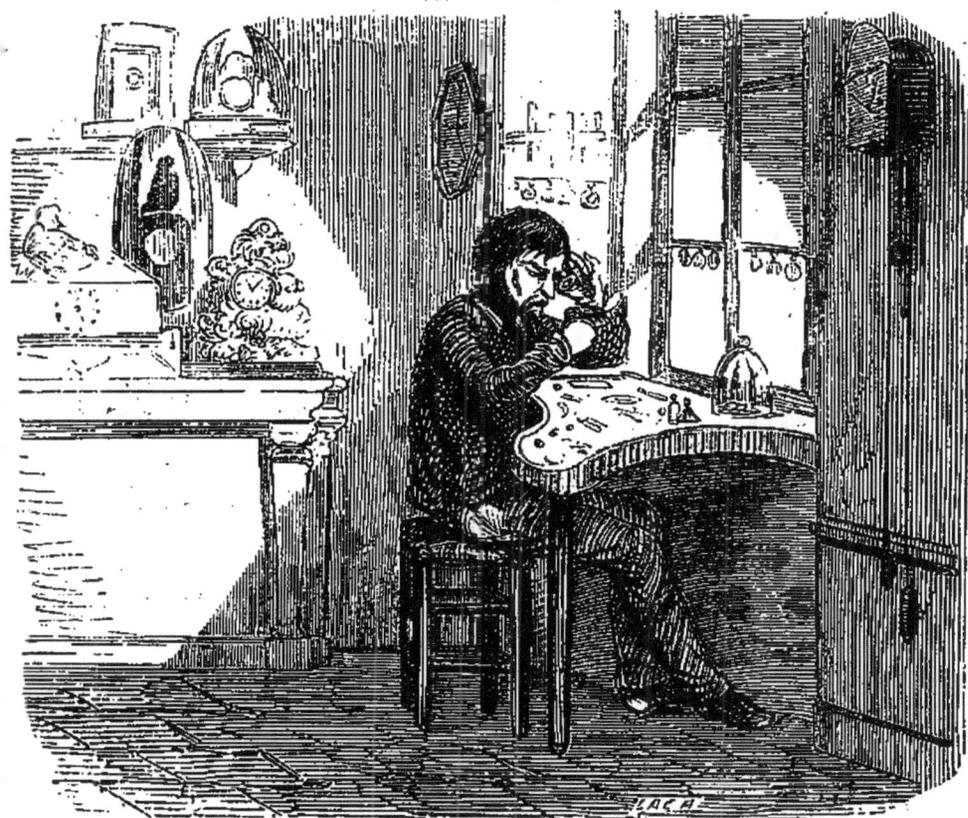

HORLOGER.

L'horloge est une machine des-
tinée à mesurer le temps. L'art
de tracer une horloge solaire est
dû aux Phéniciens.

Cette invention et la division du jour en douze heures passèrent dans la suite aux Grecs, qui la communiquèrent aux Romains.

L'utilité des cadrans solaires fit qu'on imagina d'en faire de portatifs. On construisit donc des horloges à roues dentées avec un balancier. Puis enfin on inventa le ressort formé par une lame qui, pliée en spirale et renfermée dans un tambour, sert de force motrice, et amena l'invention des montres.

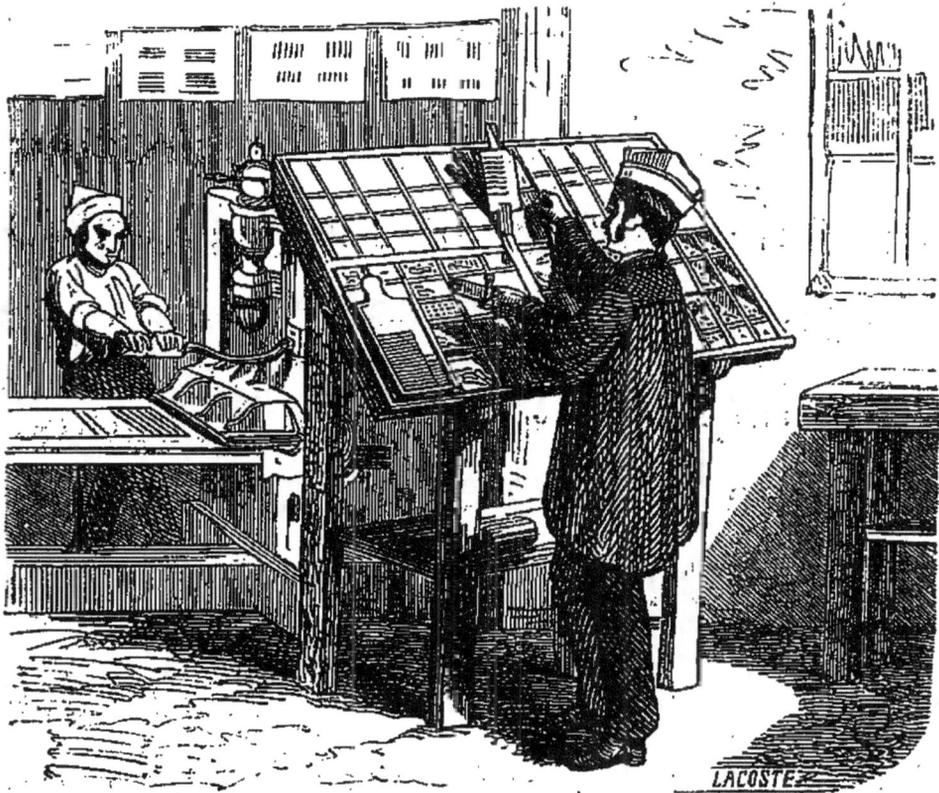

IMPRIMEUR.

Jean Guttemberg, de Mayence,
fut l'inventeur de l'imprimerie.
Réfléchissant au temps considé-
rable qu'il fallait pour faire plu-

sieurs copies d'un livre, il imagina de graver sur des planches de bois, des pages entières que l'on imprimait ensuite autant de fois que l'on voulait.

Plus tard il mit en œuvre un nouveau moyen : il sculpta en relief des lettres mobiles ou sur du bois ou sur du métal. Puis il jeta en fonte les caractères. Ces caractères se placent les uns à côté des autres.

Cette nouvelle invention ne laissa plus rien à désirer que la perfection.

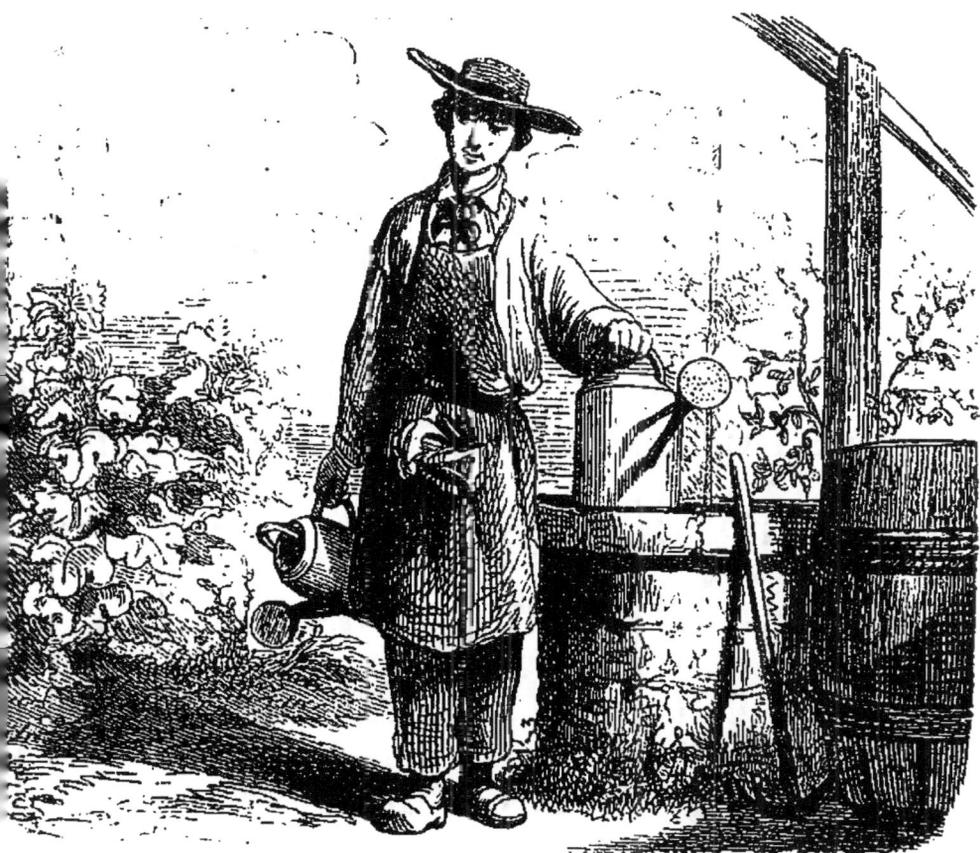

JARDINIER.

Salomon fut un des premiers
chez les Hébreux qui eut des jar-
dins remplis d'arbres fruitiers, de
plantes aromatiques, de fleurs.

Les jardins suspendus de Babylone ont fait l'admiration des anciens.

Les Perses avaient aussi des jardins magnifiques. Les Grecs ne négligèrent pas non plus ces lieux d'agrément que les Romains cultivèrent avec soin à leur tour.

La Gaule eut aussi ses jardins. Sous le règne de Louis XIV, Le Nôtre, architecte, ajouta encore un degré de perfection à nos parterres.

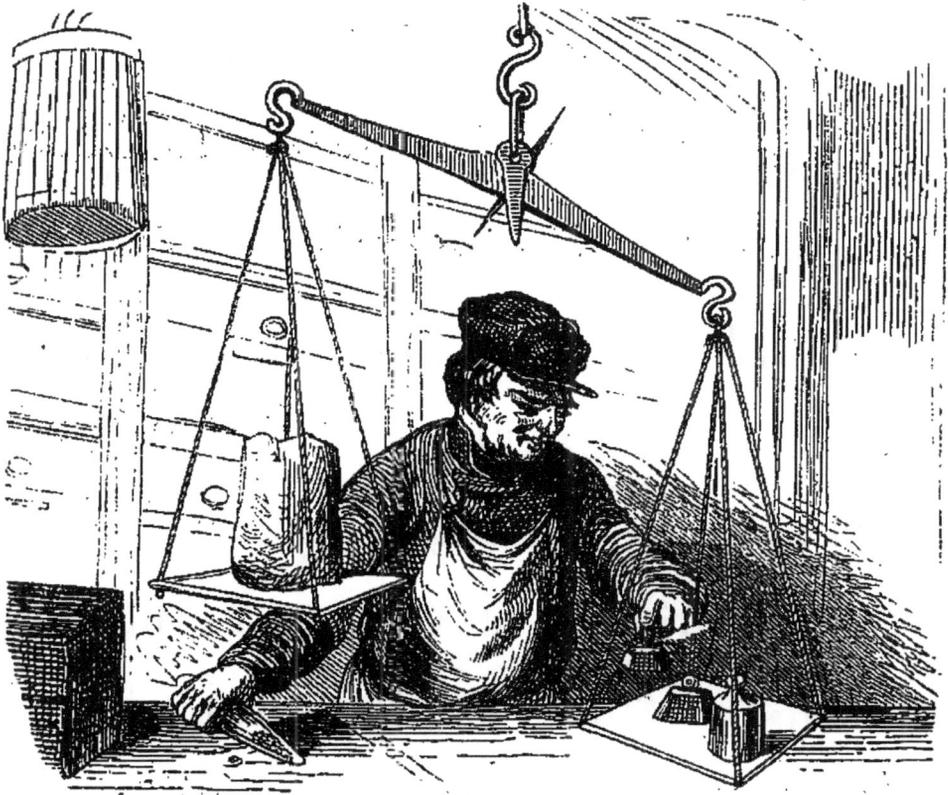

KILOGRAMME.

L'usage des poids et mesures est de la plus haute antiquité. L'Écriture sainte en parle en beaucoup d'endroits. Plusieurs passages

d'Homère prouvent qu'on les connaissait de son temps.

Pendant bien des siècles, les poids et les mesures ont varié en France. Ils étaient même différents dans les diverses provinces; mais ils sont aujourd'hui fixés d'une manière simple et uniforme.

Le gramme est l'unité de poids; le kilogramme vaut mille grammes.

Tous les marchands qui vendent au poids se servent du kilogramme.

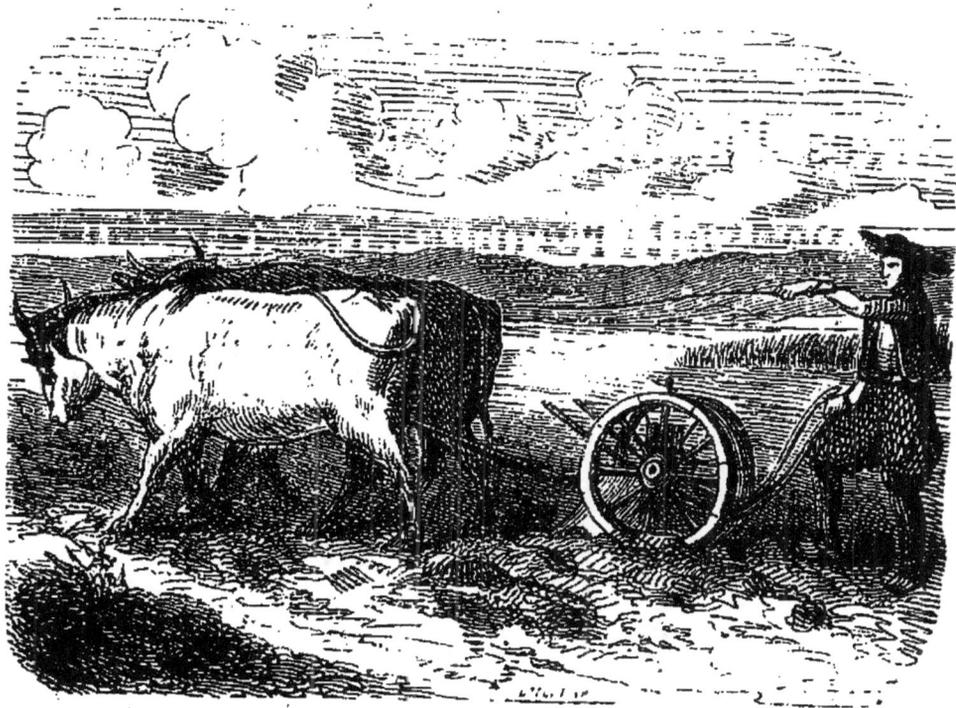

LABOUREUR.

—◆—

L'agriculture est le premier et le plus utile des arts ; son origine se perd dans la nuit des temps.

Les Égyptiens faisaient honneur de sa découverte à Isis: les

Grecs l'attribuaient à Cérès : on ne pouvait reconnaître que des Dieux pour auteurs d'un si grand bienfait.

Chaque peuple a eu aussi son inventeur pour la charrue, instrument du labourage. Dans l'origine, ce n'était qu'un morceau de bois très-long et courbé. On la fit ensuite de deux pièces, l'une longue, pour atteler les bœufs; l'autre courte, pour entrer dans la terre, en fer et appelée soc.

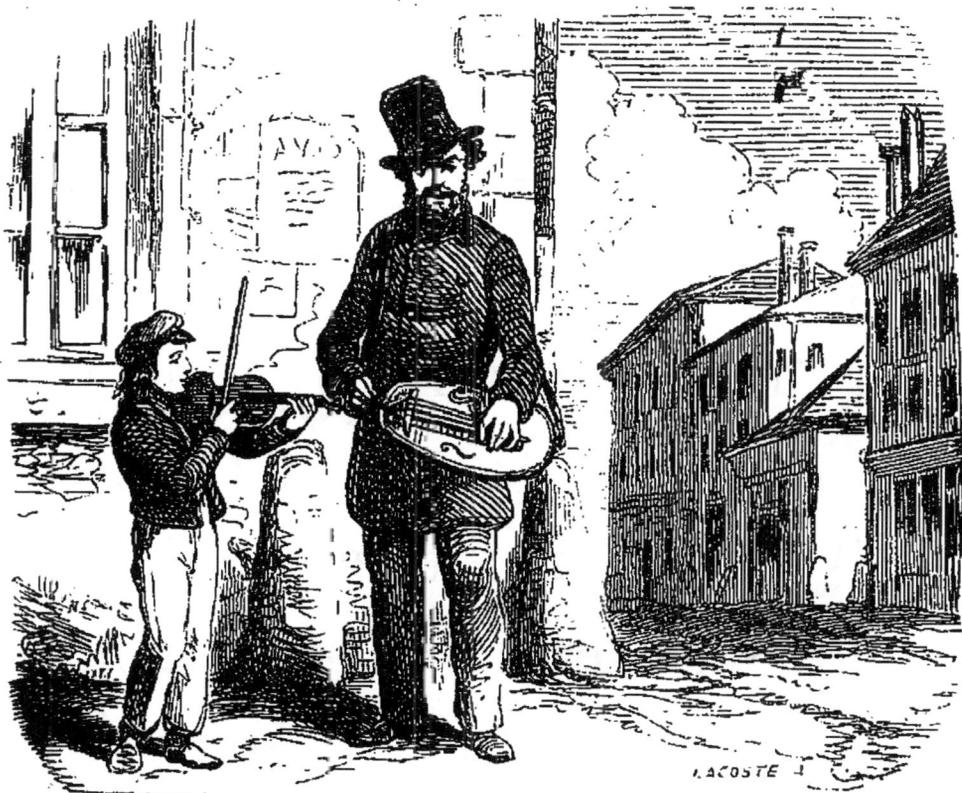

MUSICIEN.

La musique est l'art de combiner les sons d'une manière agréable.

Les Hébreux dans leurs fêtes religieuses employaient la musique.

Les Grecs, qui se plaisaient à donner de nobles origines aux arts, prétendaient que les dieux seuls leur avaient appris la musique. Les noms de Cadmus, d'Orphée, de Pythagore, musiciens de l'antiquité, sont arrivés jusqu'à nous.

La musique, à peu près perdue pendant les temps de barbarie, reçut, par l'invention des sept notes, une amélioration considérable. Elle a aujourd'hui des harmonies divines, des accords ravissants.

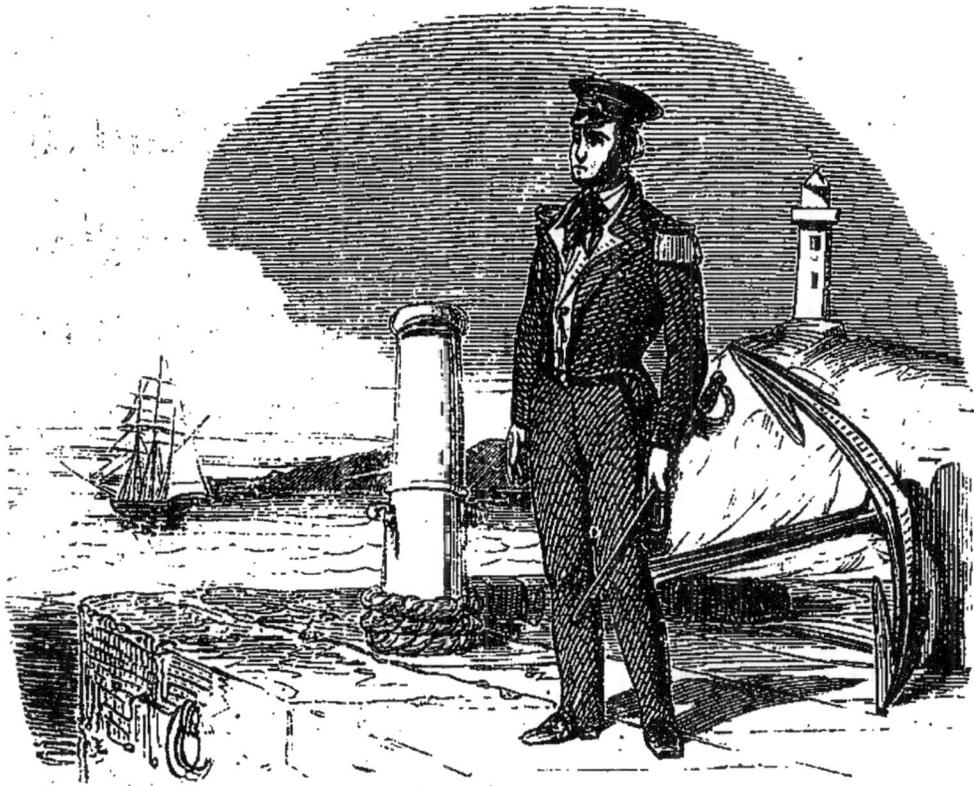

NAVIGATEUR.

Les Phénieiens ont été les pre-
miers navigateurs.

Dans la guerre contre Carthage,
les Romains avaient une flotte de
cent soixante voiles.

3.

Nos plus grands hommes de mer ont été les Chabot, les Duguay-Trouin, les Jean-Bart, les Tourville, les Suffren.

On a substitué dans la navigation, à l'emploi des rames et des voiles, des roues mises en mouvement par la vapeur.

Le grand avantage des bateaux à vapeur est leur étonnante célérité ; malgré les vents contraires, ils franchissent en peu d'heures des distances considérables.

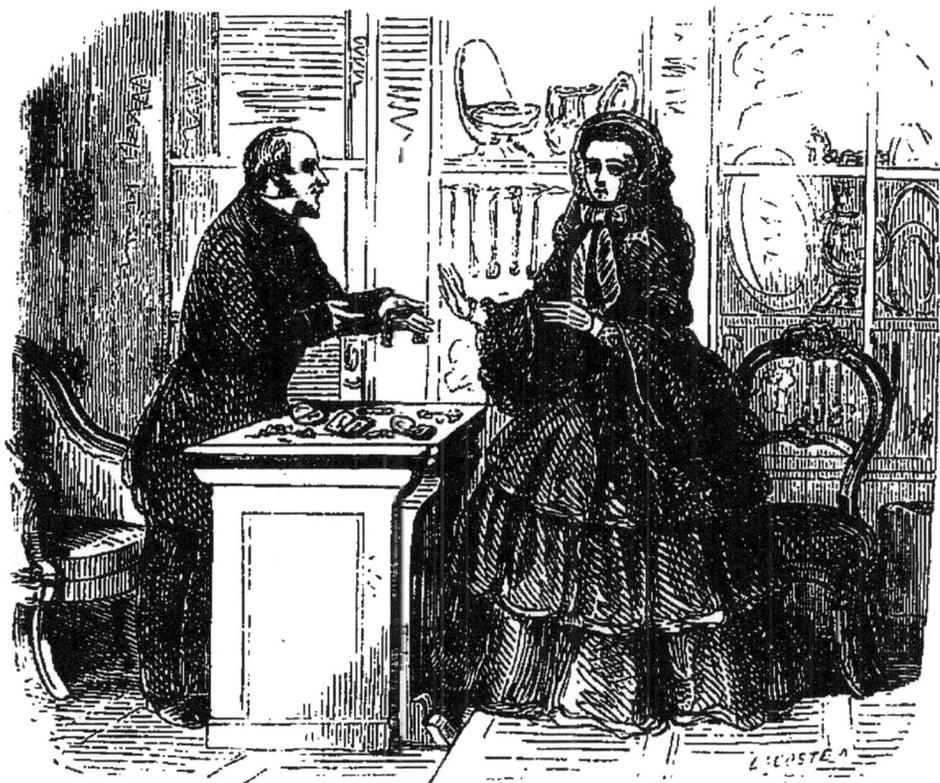

ORFÉVRE.

L'art de travailler l'or et l'argent était connu dans l'Asie et dans l'Égypte, dès les temps les plus reculés.

L'orfévrerie s'est singulièrement perfectionnée depuis deux siècles, et Paris, centre des arts, a eu d'habiles orfévres, qui ont mérité de faire passer leur nom à la postérité.

La boutique d'un orfévre, avec ses rubis, ses topazes, ses diamants, ses pierres précieuses, brille toujours resplendissante.

C'est chez l'orfévre que la fiancée va chercher son alliance, la reine son diadème, la jeune fille les bracelets et la parure de sa beauté.

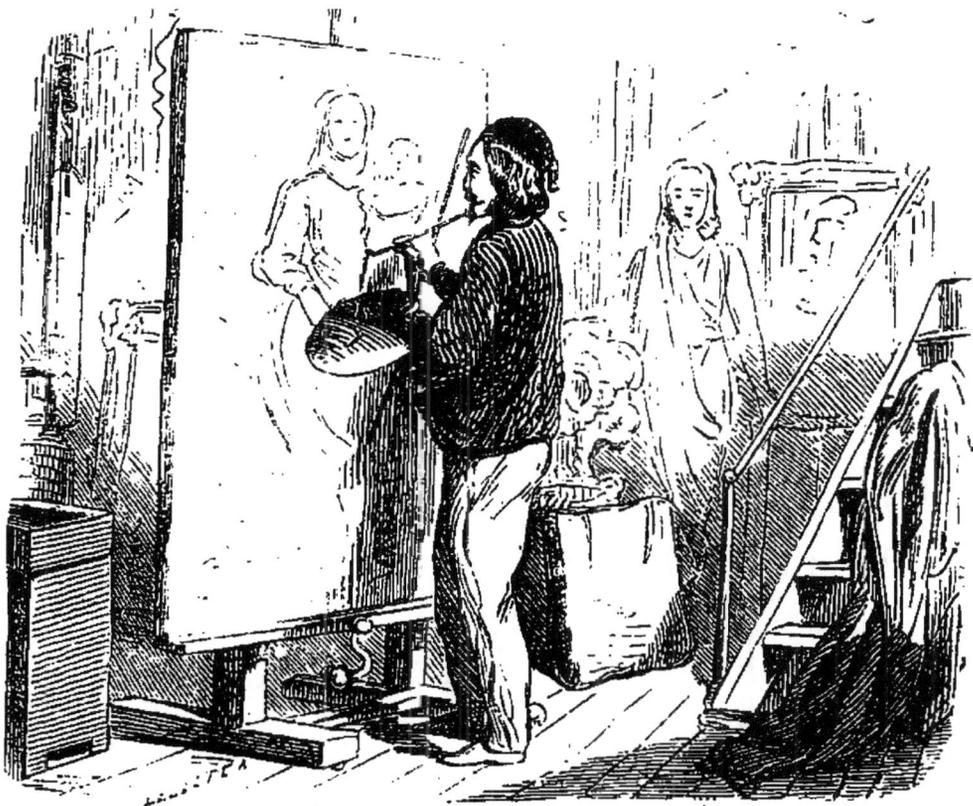

PEINTRE.

La peinture, née de la civilisation, n'a point d'origine fixe.

Dans les commencements, elle ne consistait que dans le dessin des contours.

Dans la suite, on perfectionna ces contours en y introduisant d'autres lignes, on fit encore un pas, et on remplit l'intérieur de ces contours d'une seule couleur.

L'art fait peu à peu des progrès, et Apelles arrive, surpassant tous les peintres qui l'ont précédé. Alexandre le croit seul digne de faire son portrait.

La peinture passe de la Grèce à Rome, et va jusqu'à Michel-Ange et Raphaël, toujours en se perfectionnant.

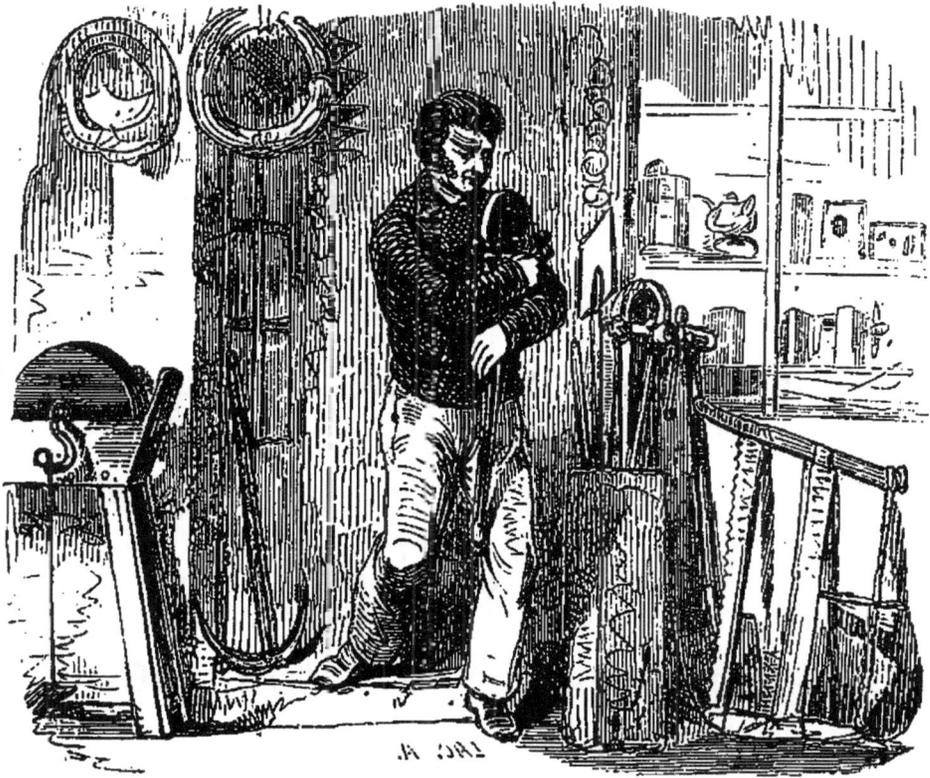

QUINCAILLIER.

Le quincaillier vend pelles, pioches, faux, vis, scies, faucilles.

Les anciens ne connaissaient point la plupart des objets que vend aujourd'hui le quincaillier.

Ils ne se servaient ni de serrures ni de cadenas. La serrurerie et la quincaillerie se sont beaucoup perfectionnées dans les siècles modernes.

On a inventé de nos jours des serrures d'une construction telle, que les gens même du métier peuvent à peine les ouvrir.

Les ouvriers qui travaillent le fer, plus utile que l'or, sont les ouvriers les plus nécessaires dans la société.

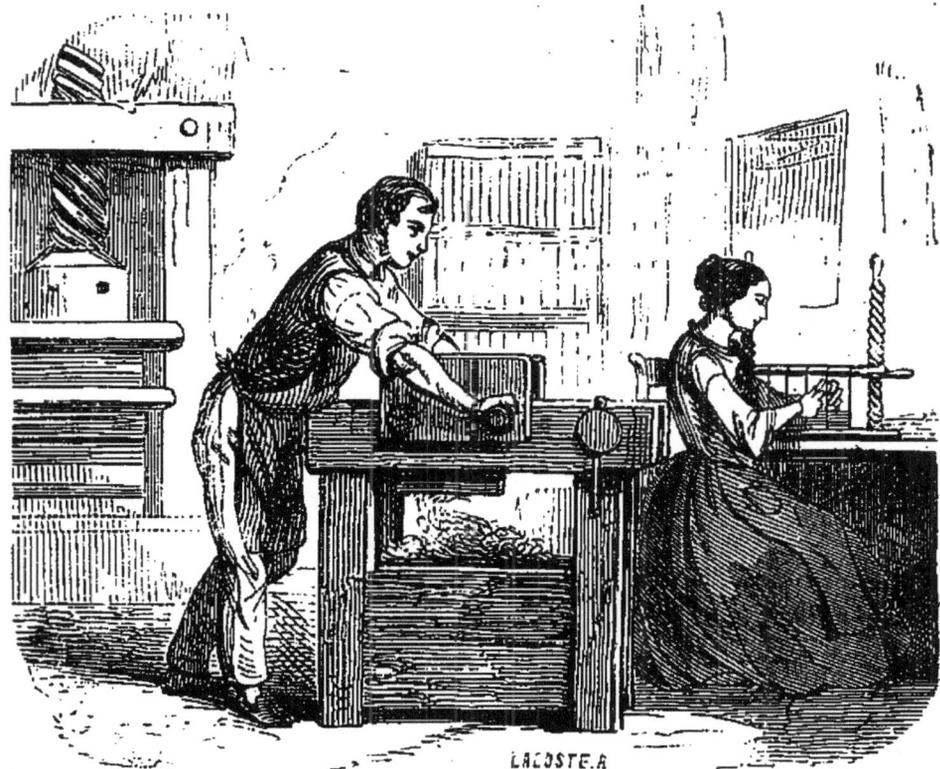

LACOSTE.A

RELIEUR.

Les livres sont faits pour l'ins-
truction ou l'amusement des
hommes.

Les livres des anciens étaient

des manuscrits composés de plu-
sieurs feuilles attachées les unes
aux autres et roulées sur un bâ-
ton.

Aujourd'hui, les livres s'im-
priment sur de grandes feuilles.
Le relieur plie ces feuilles en
petits cahiers ; il bat ces ca-
hiers, les coud ensemble, les
rogne, attache sur les plats des
cartons ; et, couvrant ensuite ces
cartons avec une peau, les rend
tels qu'ils o nent nos biblio-
thèques.

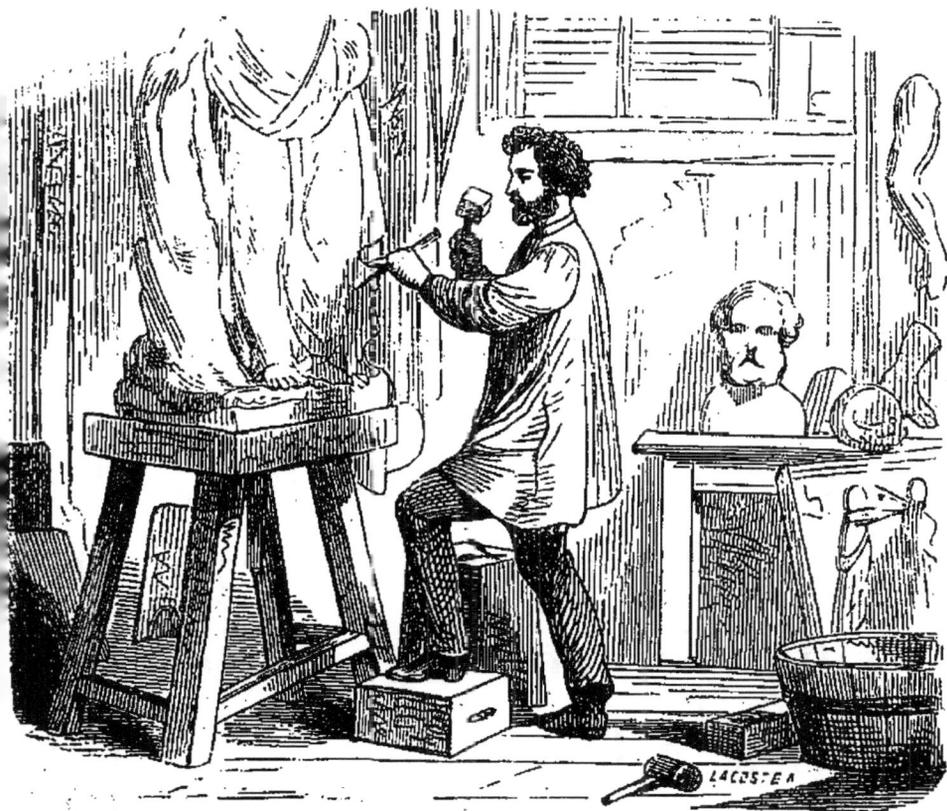

SCULPTEUR.

Les premières statues furent en
terre. Des modèles en terre on pas-
sa aux représentations en pierre,
en marbre, en bois, en métal.
Les Israélites adorèrent un veau

d'or dans le désert. Moïse fit placer aux deux extrémités de l'arche d'alliance deux chérubins d'or.

Les Égyptiens, qué l'on présente comme les inventeurs de la sculpture, avaient un goût décidé pour les colosses et les figures gigantesques.

La sculpture ancienne dut sa perfection aux Grecs. Des Grecs elle passa en Italie et en France.

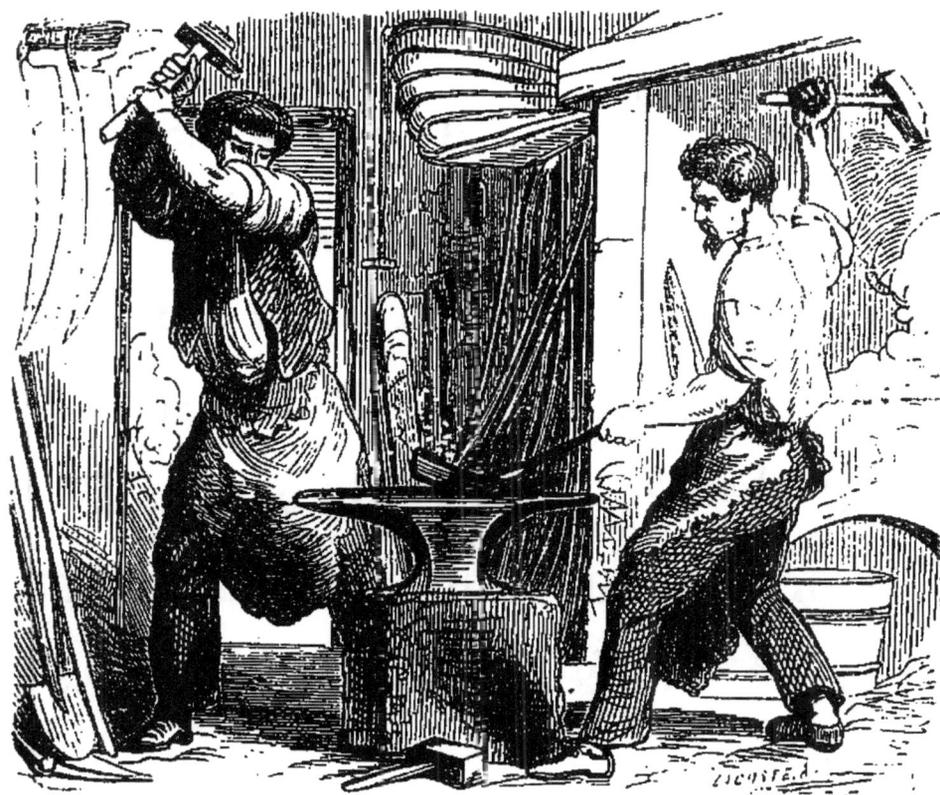

TAILLANDIER.

Le taillandier-forgeur fabrique les socs de charrue, les pioches, les serpes, tous les instruments nécessaires soit au labourage, soit à l'horticulture.

Avant les établissements des manufactures d'armes, il fabriquait aussi les sabres, les épées. Presque toutes les nations se servent de ces armes offensives. Des historiens font honneur de l'invention de l'épée à Bélus, roi d'Assyrie.

Les épées de nos anciens chevaliers avaient des noms propres : celle de Charlemagne s'appelait Joyeuse ; celle de Roland, Durandal ; celle de Renaud, Flamberge.

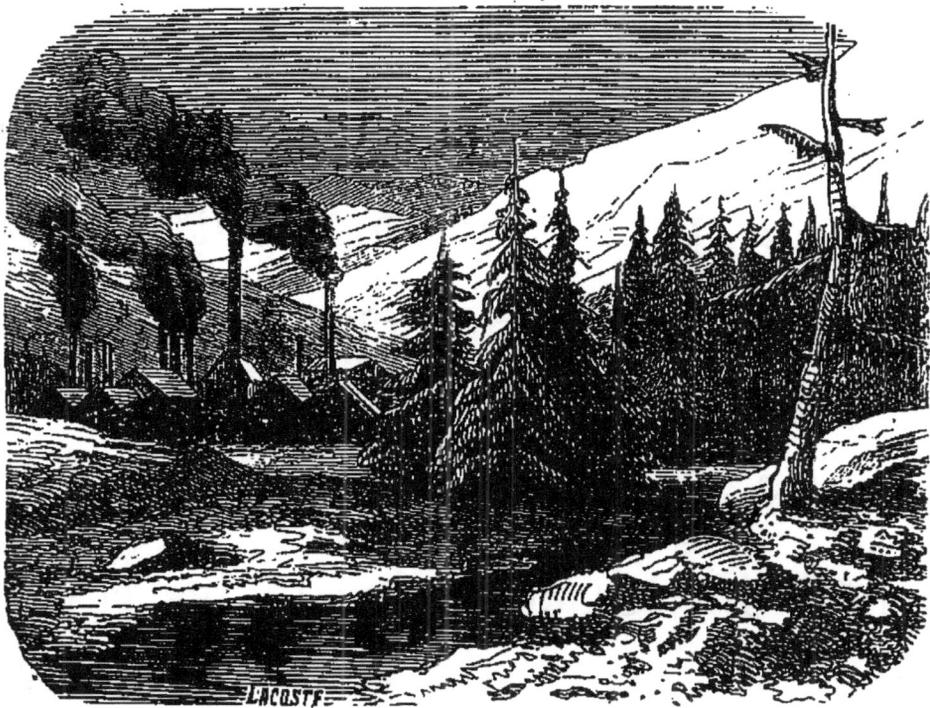

USINE.

Cet immense bâtiment construit sur le bord d'une rivière, avec son écluse qui barre l'eau, est une usine.

Cet autre, bâti près du mur d'en-

ceinte de la ville, avec ses cheminées rondes qui montent isolées dès la base et se perdent dans les nues, est encore une usine.

L'eau qui tombe en nappe fait mouvoir les cordages et les roues de celle qui est près de la rivière ; la vapeur est la force motrice de la seconde. Des centaines d'ouvriers remplissent les usines.

A l'intérieur, tout est agitation, activité, travail.

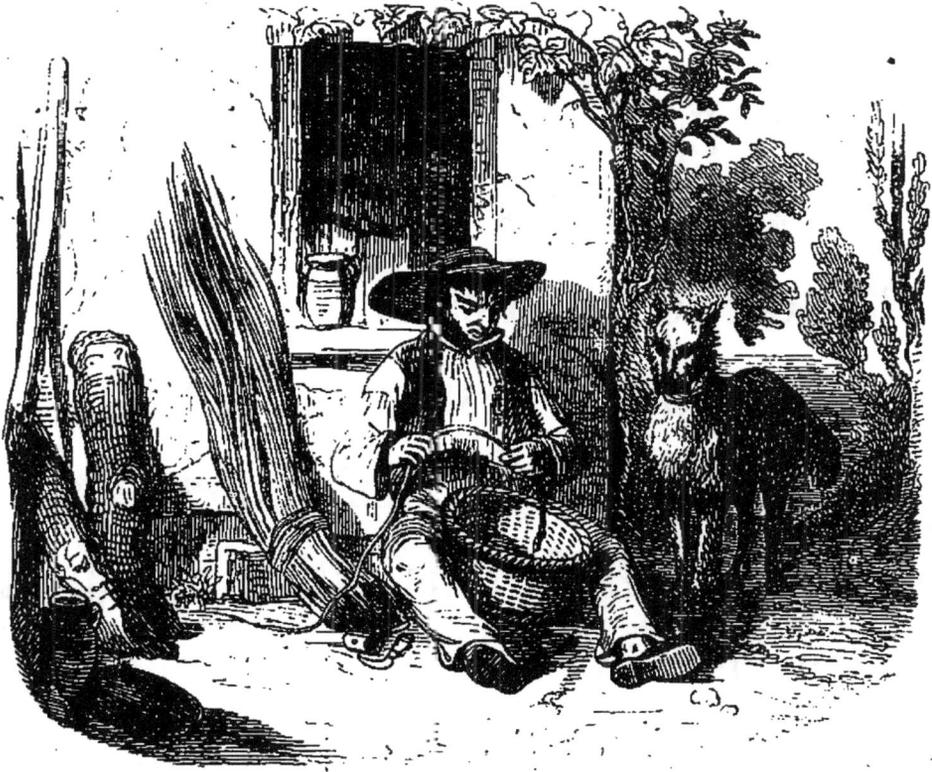

VANNIER.

La vannerie est née aux champs. Elle remonte aux premiers âges du monde.

Chez presque tous les peuples,

les bergers ont employé leurs loisirs à faire des paniers, à tresser des corbeilles d'osier.

Le vannier est presque un artiste. Tantôt il fait des paniers grossiers, solides mais utiles ; tantôt il en fabrique d'une élégance extraordinaire, d'un goût exquis.

Le panier qui est au bras de la paysanne, comme la corbeille qui orne le salon de la grande dame, sortent des mains du vannier.

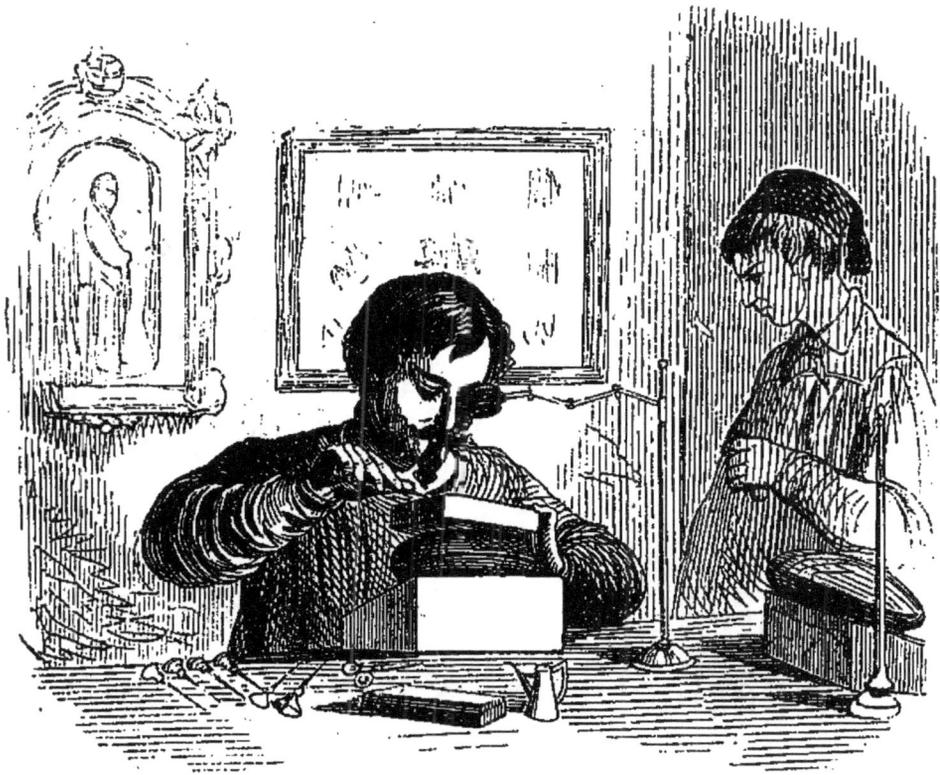

XILOGRAPHE.

Le xilographe grave sur bois. La gravure sur bois est la plus ancienne.

Les faiseurs de cartes à jouer l'ont inventée. Dans le quatorzième

siècle on commença à graver des sujets de la Bible. Vers le seizième siècle, Albert Durer grava sur bois des dessins d'une très-grande beauté.

La gravure sur bois s'est beaucoup perfectionnée dans la suite. Dans la gravure sur bois les traits sont en relief, et ils s'impriment de la même manière que les caractères de l'imprimerie en lettres.

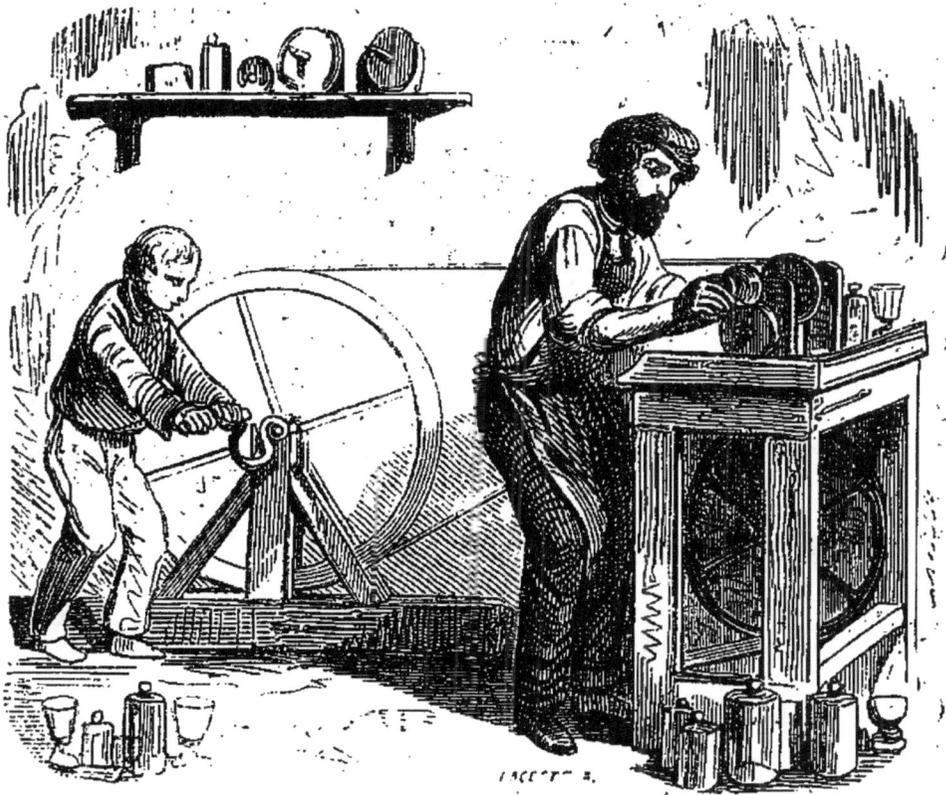

YALOTECHNICIEN.

Le yalotechnicien fabrique des objets en verre.

La découverte du verre se fit environ mille ans avant Jésus-Christ.

On rapporte que des marchands de nitre, traversant la Phénicie et étant arrivés sur les bords du fleuve Bélus, voulurent faire cuire leurs aliments. Pour assujettir les trépieds, ils mirent des morceaux de nitre au lieu de pierres.

Au contact du feu, le nitre s'embrasa, se fondit avec le sable et forma de petits ruisseaux d'un liquide transparent.

Ce liquide, en se refroidissant, se condensa et indiqua ainsi la manière de faire le verre.

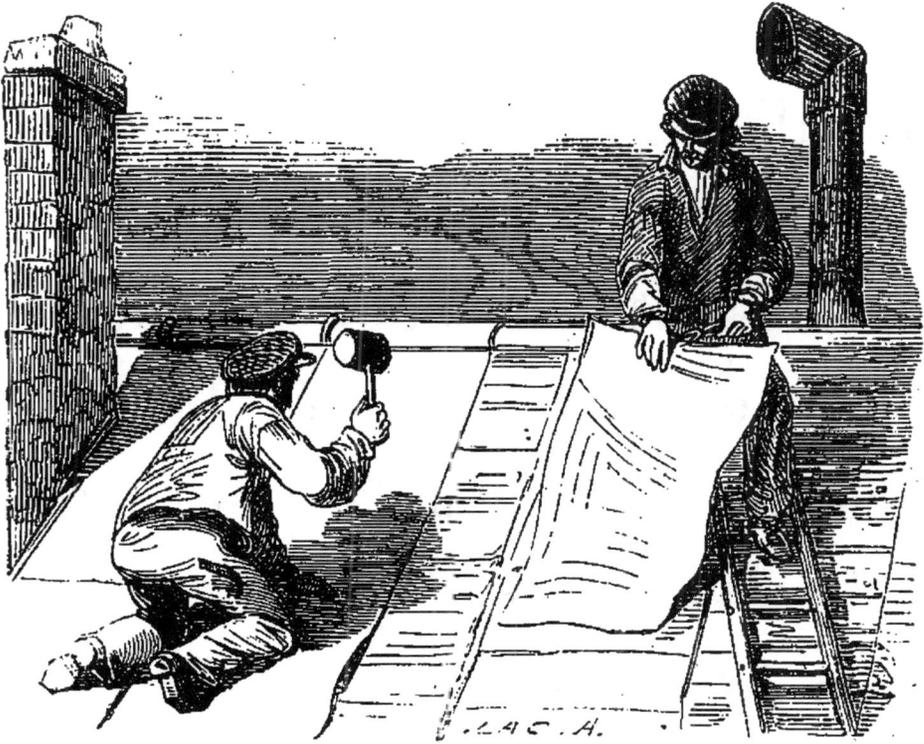

ZINGUEUR.

Le zinc ressemble beaucoup à l'étain et il est propre aux mêmes usages.

On le fait entrer dans plusieurs

des alliages avec lesquels on imite l'or, comme le similor. Il faut que le zinc soit pur pour reproduire un similor vraiment beau. Le zinc mêlé au cuivre en fait un excellent cuivre jaune.

Le ferblantier emploie le zinc pour les tuyaux de gouttière, les arrosoirs. On couvre aussi les maisons en feuilles de zinc.

On tire de son oxyde un blanc préférable pour la peinture au blanc de céruse.

Il y a sept jours dans la semaine, qui sont :

Lundi, mardi, mercredi, jeudi, vendredi, samedi, dimanche.

Il y a douze mois dans l'année :

Janvier, février, mars, avril, mai, juin, juillet, août, septembre, octobre, novembre, décembre.

Un, deux, trois, quatre, cinq, six, sept, huit, neuf, dix, onze, douze, treize, quatorze, quinze, seize.

Vingt, trente, quarante, cinquante, soixante, quatre-vingts.

Cent, mille, million.

CHIFFRES ARABES.

1, 2, 3, 4, 5,
6, 7, 8, 9, 0.

CHIFFRES ROMAINS.

I, II, III, IV, V,
VI, VII, VIII, IX, X.

FIN.

CORBEIL. typ. et stér. de CRÉTÉ.

www.ingramcontent.com/pod-product-compliance
Lightning Source LLC
LaVergne TN
LVHW050301090426
835511LV00038B/777